TRAITÉ
SUR LES
TOILES PEINTES,

DANS LEQUEL ON VOIT la maniere dont on les fabrique aux Indes, & en Europe.

On y trouvera le secret du Bleu d'Angleterre de bon teint, appliquable sur la Toile avec la Planche ou avec le Pinceau.

On y a joint encore le procedé qu'il faut tenir pour noyer ou adoucir les Ombres, soit pour les Fleurs ou pour les Draperies : chose nouvelle & qu'on croyoit impossible.

Par M. Q***.

A AMSTERDAM,

Et se trouve A PARIS,

Chez BARROIS, Quai des Augustins, près du Pont saint Michel.

M. DCC. LX.

AVANT-PROPOS,

Et avis important pour l'Artiste.

CE Traité fur la maniere d'imprimer ou teindre les Toiles, peut être regardé comme un guide affuré & très exact pour ceux qui voudront apprendre cet Art, ou s'y perfectionner.

Les pratiques que feu M. Dufay m'avoit communiquées n'étant point fuffifamment détaillées pour pouvoir opérer à coup fûr, j'ai été obligé de faire différentes opérations, dont ceux qui pratiquent pourront tirer des lumieres tendantes à la perfection de l'art, & dont ceux qui s'en tiennent à la théorie, s'amuferont agréablement : c'eft le but que je me fuis propofé dans cet Ouvrage.

Mon projet avoit été d'abord de ne donner au Public que la

maniere de peindre sur la Toile avec toutes les couleurs imaginables, soit avec le pinceau, soit avec les planches & contre-planches, sans y joindre *le secret du Bleu d'Angleterre à froid, de bon teint, appliquable avec le pinceau, ou avec la planche.* Je me proposois de ne donner que la maniere de faire la cuve d'Indigo; je ne comptois pas non-plus donner au Public celle d'adoucir & noyer les ombres du côté des parties qui doivent leur être opposées; procedé inconnu jusqu'à ce jour : mais un bon Patriote doit moins préferer son intérêt, que celui du Public ; car l'unique défaut que je connoisse aux belles Toiles Peintes, qui se fabriquent tant aux Indes qu'en Europe, est que les ombres ou nuances des couleurs tranchent toujours, & ne sont point adoucies ; l'éclat des couleurs, la beauté des desseins, & la finesse de la

AVANT-PROPOS.

Toile en font le mérite. Si ces mêmes couleurs étoient noyées & adoucies vers les parties claires, cet art seroit, pour ainsi dire, à sa perfection. Ce sont-là les raisons qui m'ont déterminé à en publier le procedé, qui, du premier coup d'œil, paroîtra peu de chose en lui-même; mais que je n'ai pu acquerir qu'après bien des expériences infructueuses. En suivant ma pratique, l'on pourra faire sur la Toile non point uniquement des Fleurs & des Oiseaux, mais aussi des Figures avec leurs draperies au naturel, des Bâtimens ornés d'architecture, des arbres, &c. qui imiteront très bien la Peinture, mais dont les couleurs feront bien plus vives. On peut s'assurer de cette vérité, si on veut se donner la peine d'aller chez Madame la Marquise de Fervaques, à Paris, à qui j'ai fait une Tapisserie de Toile Peinte, de onze pieds de

hauteur, représentant un Jardin où le Roi de la Chine est placé sous un beau Pavillon, entouré de ses Gardes, &c. Ce Jardin est décoré de Vases remplis de Fleurs de toute espece. On y voit encore des arcs de triomphe, des portiques, & des cabinets dont l'architecture est assez bien rendue; des Oiseaux en ornent le Ciel, les Figures ont environ trois pieds & demi de hauteur. Cette Piece de Toile Peinte mérite d'être vue des Connoisseurs; ils savent la difficulté qu'il y a dans l'exécution d'un pareil Ouvrage. Venons-en donc à la pratique. Lorsque vous aurez passé avec la plume le premier trait, noir ou rouge, pour contourner les feuilles, les fleurs, &c. sur la Toile préparée comme on le verra au second chapitre de ce Traité, & qu'on voudra appliquer avec le pinceau (pag. 48) le mordant rouge obscur pour

AVANT-PROPOS. 7

faire les ombres des fleurs, des Draperies, &c. (lequel mordant rouge obscur doit servir à ombrer les parties rouges, les violettes, les pourpres, & celles que vous voudrez faire souci, ou couleur d'œillet d'Inde, &c. car le fond de cette derniere couleur doit être rouge clair: le jaune y étant appliqué par dessus, après que la Toile a reçu le deuxieme garançage, ces deux couleurs ensemble feront la couleur souci); avant, dis-je, d'appliquer le mordant rouge obscur, il faudra mettre dans une sous-coupe, ou dans un autre petit vase, une certaine quantité de ce mordant gommé, & y mêler un quart d'eau de fontaine. Ayez un pinceau de ceux dont on se sert pour laver ou dessiner à l'encre de la Chine; coupez-le avec des ciseaux, afin de le rendre plus rude; passez, avec un autre pinceau qui ne soit point coupé, du

mordant rouge obscur, à l'endroit de la Fleur ou de la Draperie, &c. qui doit paroître dans l'ombre; mais n'en passez à la fois qu'autant qu'il en sera besoin, afin de ne lui pas donner le tems de sécher avant d'avoir exécuté ce qui suit.

Prenez un nouveau pinceau, appliquez du mordant de la souscoupe, moitié sur le premier mordant non mitigé, & moitié sur la Toile; c'est à dire que votre coup de pinceau porte moitié sur le premier mordant, & moitié sur la Toile du côté où vous voulez qu'il soit adouci; noyez ce dernier mordant mitigé avec le premier, en frottant avec le même pinceau; prenez promptement le pinceau rude & à sec, frottez-en fort l'extrémité du mordant mitigé, afin de le noyer en l'étendant sur la Toile du côté opposé à l'ombre. En suivant cette pratique, dont le grand usage facilitera l'exécution,

AVANT-PROPOS.

on verra, après le premier garençage, que les ombres se termineront en mourant du côté qu'on aura exécuté ce procedé.

Après cela il ne s'agira que de passer à plat, ou, pour mieux m'expliquer, de laver avec les autres mordans, les Fleurs, les Draperies qu'on aura entrepris d'exécuter.

Pour les carnations, on se servira de la couleur mitigée : lorsqu'on voudra que les ombres soient plus fortes, on pourra suivre la même méthode pour adoucir le noir de ferraille avec lequel on pourra les rembrunir autant qu'on le jugera à propos, en le mitigeant avec de l'eau ; mais au lieu de n'y mêler qu'un quart d'eau, il faudra y en mettre autant que du noir de ferraille, & même plus si cette couleur étoit bien forte, parceque l'eau ou noir de ferraille agit plus promptement que les autres mordans sur la Toile

préparée. On obſervera, dans ce cas, de n'appliquer le rouge obſcur, qu'après y avoir paſſé les ombres faites avec le noir de ferraille mitigé.

Tout ceci doit être exécuté avec une grande attention & beaucoup de promptitude, afin de ne donner pas le tems aux mordans qu'on veut adoucir, de ſecher, ni même de trop pénétrer la Toile; c'eſt pour cette raiſon qu'on n'y procedera que par petites parties.

On trouvera dans le troiſieme chapitre de ce Traité, la maniere de faire le Bleu de bon teint, appliquable à froid au pinceau & à la planche; je le donne de deux manieres.

M. Dufay a eu la bonté de me donner la maniere dont on fabrique la Toile Peinte aux Indes; M. de Beaulieu, Officier de Marine, en avoit fait la recherche ſur les lieux, & lui en avoit fait part.

TRAITÉ
SUR LES
TOILES PEINTES.

CHAPITRE PREMIER.

De la maniere dont la Toile Peinte se fabrique aux Indes.

EN donnant ici les Principes de cet Art, je ne doute pas qu'il n'en résulte quelque utilité, lorsque les Physiciens & même les Artisans voudront s'y appliquer ; car les faits que nous allons leur apprendre, pourront les conduire à quelques découvertes plus importantes ; je ne puis oublier que c'est l'étude

A vj

de cet Art, qui m'a mené à tenter des recherches ; & si j'ai été assez heureux pour que ces recherches aient produit quelque effet utile à ce même Art, ne peut-on pas attendre quelque chose de mieux des gens plus habiles que moi, qui trouveront la matiere, pour ainsi dire, dégrossie, & qui dès le premier abord seront au point où je ne suis parvenu qu'après plusieurs années d'un travail assidu & pénible ? Je vais donc décrire exactement toutes les opérations que j'ai faites ; & de l'assemblage de ces opérations résultera toute la pratique d'un Art très curieux, très amusant, & dans lequel le Physicien peut trouver de grands sujets de méditation : mais avant on ne sera pas fâché de trouver ici la maniere dont on fabrique les Toiles Peintes *aux Indes.*

M. de Beaulieu que j'avois (*a*)

(*a*) C'est M. Dufay qui parle.

prié de s'informer de tout ce qui concerne la fabrique des Toiles Peintes, s'en est acquitté avec beaucoup d'exactitude & d'intelligence : il a fait peindre devant lui une piece de Toile ; & non-seulement il a décrit tout le travail avec la plus scrupuleuse exactitude ; mais après chaque opération, il a coupé un morceau de la piece de Toile, qu'il a rapporté avec des échantillons de toutes les matieres qui entrent dans les diverses opérations ; je vais rendre compte de ce détail. M. de Beaulieu s'est donné la peine, depuis son retour ici, d'exécuter devant moi ce même procedé avec les matieres qu'il avoit rapportées, & il a parfaitement réussi : ainsi on peut être assuré de l'exactitude de ce que je vais rapporter.

L'Ouvrier dont s'est servi M. de Beaulieu à Pontdichery, a pris six

aunes de Toiles de coton crue, qu'il a fait blanchir fur le pré fans y mettre de chaux, ni d'eau de ris, comme cela fe pratique pour les Toiles qui ne font pas deftinées à être peintes. Lorfqu'elle a été blanchie, il a pilé dans un mortier trente grains de Cadonca, qui font nos Mirabolans citrins; la dofe eft de cinq par aune de Toile; il les a délayés & bien mêlés dans quatre pintes d'eau; il a paffé par un linge cette eau, dans laquelle il a trempé & bien frotté la Toile, & l'y a laiffée infufer pendant la nuit.

Le lendemain matin, il a mis le vafe qui contenoit la Toile & la liqueur fur le feu, & l'y a laiffé bouillir pendant une bonne demie heure, puis il l'a retirée & laiffée refroidir, après quoi il l'a frottée & battue fur un billot de bois; enfin il l'a lavée dans l'eau froide & claire, & l'a fait fecher.

Il a pilé de nouveau trente Mirabolans qu'il a arrosés d'un peu d'eau en les pilant, & les ayant réduits en consistance de pâte, il les a délayés avec deux ferres de lait de bufle. On se souviendra que *la ferre est une mesure qui contient neuf onces d'huile de Gengely, qui est, sans erreur sensible, de même pesanteur que l'huile de lin.* L'Ouvrier passa ensuite cette composition par un linge, & délaya les parties de Mirabolan qui étoient restées sur le linge, avec trois ferres d'eau qu'il mêla avec les deux ferres de lait. (Nous nous nous sommes servis, en faisant cette opération-ci, de lait de vache, qui a fait le même effet que celui de bufle).

Après avoir fait sécher la Toile, comme nous l'avons dit, il l'a lavée dans ce mélange, & l'ayant frottée, exprimée & relavée trois fois, il l'a battue & fait sécher,

elle est devenue, étant seche, d'une couleur de citron un peu sale, l'Ouvrier l'a battue alors sur un billot de bois très dur & poli, avec des pilons d'environ quinze pouces de long, & dont le gros bout en a six ou sept de diamettre, il a ensuite étendu la Toile sur une table, & l'a poncée avec du charbon pilé.

Il a entouré d'écorce ou de paille de ris bien seche, une livre de pierres appellées *pierres brûlées*, (elles sont vitrioliques), il a jetté dessus quelques charbons ardens; le feu a pris à l'écorce de ris & a duré pendant près de deux heures. Après qu'il a été éteint, & que les pierres ont été refroidies, il les a mises dans deux serres de Chouris, (c'est la liqueur qui sort par incision des Cocotiers), & les y a laissées pendant trois jours, les exposant au soleil pendant le jour, & les couvrant pendant la

nuit. Nous avons mis ici ces mêmes pierres dans de l'eau, & elles ont fait un effet tout pareil : la liqueur de ferraille, dont je parlerai ailleurs, fait auſſi la même choſe. L'Ouvrier a tracé avec cette liqueur tous les traits qu'il avoit poncés ſur la Toile, dans les endroits qui devoient être bleus, verds, ou violets.

Il a fait bouillir quatre onces de bois de Japon, (qui eſt le même à-peu-près que notre bois de Breſil ou Fernambouc), dans une ſerre d'eau, juſqu'à réduction de moitié ; & en retirant cette liqueur de deſſus le feu, il y a jetté une once d'alun en poudre. C'eſt avec cette liqueur qu'il a tracé les contours de tout ce qui devoit être rouge ou jaune dans la Toile. Il s'eſt auſſi ſervi de ces deux liqueurs, pour ombrer par des hachures tout ce qui devoit l'être, tant en rouge qu'en noir ;

car il faut obferver que l'infufion des pierres vitrioliques devient noire fur la Toile préparée avec le Mirabolan. Il fe fervoit, pour former fes traits, d'une efpece de plume faite de deux petites lames de rofeau appliquées l'une contre l'autre, & attachée à un petit manche de la groffeur d'une plume ordinaire.

Après cette préparation, M. de Beaulieu a coupé une demie aune de cette Toile, qu'il m'a apportée, & que je conferve en cet état : elle eft jaunâtre, comme je l'ai déja dit; les contours & les ombres des tiges, des feuilles, ou de quelques fleurs font noirs, & ceux des autres fleurs font d'un rouge pâle & affez defagréable; mais on verra bien-tôt que ce rouge ne demeure pas, & qu'il ne fert que de préparation à l'autre.

L'Ouvrier a lavé enfuite la Toile dans l'eau, & l'a fait fecher à

moitié ; il a pilé une livre & demie de rais de Chaye, dont nous avons parlé ; & l'ayant bien pulvérifée, il l'a mis dans six pintes d'eau : il a plongé dans ce mélange la Toile qui étoit encore un peu humide, & l'a fait bouillir pendant deux heures, ayant attention de remuer souvent la Toile : il a retiré le vafe de deffus le feu, & a laiffé la Toile dans ce bain jufqu'à ce qu'il fût refroidi ; après quoi il l'a retirée, l'a lavée dans l'eau fraîche, & l'a fait fecher. M. de Beaulieu a coupé alors une feconde demie aune de la Toile, pour la conferver en cet état. Le fond eft un peu plus gris & plus obfcur que celui du premier morceau ; les traits noirs le font beaucoup davantage, & ceux qui après la premiere opération étoient d'un rouge pâle, font d'un rouge très foncé, & affez vif.

Pour faire perdre au fond de la

Toile la couleur fale qu'elle avoit contractée par l'opération que nous venons de voir, il a délayé trois livres de fiente de Cabri dans huit pintes d'eau ; une heure après il a mis la Toile dans ce mélange, & l'y a laiffée toute la nuit ; le lendemain matin il l'a bien exprimée & l'a étendue fur le bord d'un étang ; il jettoit de tems en tems de l'eau deffus pour l'entretenir humide ; le foir il la mit tremper dans ce même mélange de fiente de Cabri & d'eau, dans lequel il l'avoit mife la veille, & l'y laiffa pendant la nuit ; le lendemain il la remit fur le bord de l'étang, & continua les mêmes opérations le jour fuivant, fi ce n'eft que le foir de ce dernier jour il la lava bien dans l'étang, & la fit fecher entierement.

M. de Beaulieu en a confervé un troifieme morceau dans cet état, il eft en tout femblable au

précédent, si ce n'est que le fond en est presque blanc, n'ayant qu'un petit œil jaunâtre en quelques endroits, & que le rouge en est un peu plus vif.

La Toile étant sechée, il l'a lavée dans une eau de ris très claire, l'a fait secher, & l'a battue sur le même billot poli dont nous avons parlé, & l'a étendue sur une table. Il a tracé avec de la cire fondue les petits traits ou ombres qui servent à panacher les fleurs destinées à être bleues ou vertes. Cette cire empêche la couleur bleue de prendre dans ces endroits, qui par conséquent demeurent blancs, & font les reserves blanches qu'on voit dans les Toiles des Indes, & qui sont quelquefois d'une délicatesse extrême. L'Ouvrier se servoit, pour former ces traits, d'une espece de plume, composée de deux fils de fer ajustés à un petit manche de

bois avec des bandes de Toile de coton, qui forment en cet endroit un petit tampon en forme d'olive, de près d'un pouce de diamettre, de l'extrémité inférieure duquel sortent les deux petits bouts de fil-de-fer. Nous verrons dans la suite l'usage de ce tampon. M. de Beaulieu a rapporté plusieurs de ces plumes, ainsi que des autres dont j'ai déja parlé, & une quatrieme demie aune de la Toile après cette derniere opération : elle n'est point différente de la précedente, si ce n'est qu'en regardant avec attention, ou à travers le jour, on apperçoit ces petits traits de cire.

L'Ouvrier s'est ensuite servi de la même plume de fer, pour entourer de cire fondue toutes les fleurs, feuilles & tiges qui doivent être bleues ou vertes ; après quoi il a enduit de la même cire tout le fond de la Toile en entier,

n'épargnant précisément que les parties dont nous venons de parler, & qu'il avoit entourées d'abord, afin d'avoir moins besoin de ménagement & d'attention en cirant le reste de la Toile : il se servoit pour cette derniere opération, du tampon de cotton dont nous venons de parler ; & pour cet effet, il ne faisoit qu'incliner la plume, afin que le tampon portât sur la Toile ; au lieu qu'en faisant les contours, il la tenoit droite, & par ce moyen ne se servoit que du petit bec de fer. J'ai aussi un morceau de Toile en cet état : il est tout enduit d'une cire qui paroît brune, ou d'un blanc très foncé ; à la réserve des feuilles, fleurs & tiges qui doivent être bleues ou vertes, & sur lesquelles, par cette raison on n'a point mis de cire. Cette cire n'est bleue, que parceque les Ouvriers se servent de la même autant qu'ils

peuvent par épargne ; mais c'est de la cire ordinaire, & la premiere fois qu'ils s'en servent, elle est blanche comme la nôtre.

La Toile étant cirée dans tous les endroits où elle le doit être, il l'a pliée en plis de quatre à cinq pouces, & l'a trempée plusieurs fois de suite dans une jarre pleine de teinture bleue ; il l'a ensuite étendue, & a mis de la même liqueur sur les endroits où elle lui paroissoit n'avoir pas assez pris; après quoi il l'a étendue à l'ombre & l'a fait secher. Il a enlevé toute la cire, en la plongeant plusieurs fois dans l'eau bouillante, & changeant l'eau de tems en tems. La cire étant détachée, il a donné à la Toile trois lessives avec l'eau & la fiente de Cabri, l'exposant chaque jour au soleil, & l'arrosant, comme il a été déja dit. Il la fait secher ; & M. de Beaulieu en a fait couper un sixieme

xieme morceau. Le fond n'en est pas d'un blanc bien vif, les tiges & les feuilles qui avoient été découvertes sont bleues, le reste est comme auparavant; parceque la cire l'a conservé. On voit cependant en quelques endroits du fond, des taches bleues, qui viennent de ce que la cire s'étoit fondue, qu'il s'en étoit enlevé de petites parties, ou qu'elle n'avoit pas été appliquée avec assez de soin.

Pour la septieme opération, l'Ouvrier fit tremper pendant une demie heure la Toile dans deux pintes d'eau, mêlées avec une serre de lait de bufle, la fit secher, la battit sur le billot poli, & l'étendit sur une table. Il s'agissoit alors de panacher d'un rouge moins foncé, des fleurs qui devoient être jaunes, & de blanc celles qui devoient être violettes; il panachoit les premieres par de petits traits ou hachûres faites avec la com-

B

position d'alun & de bois de Japon, & les secondes avec de la cire fondue. M. de Beaulieu coupa alors le septieme morceau, qui ne differe du précédent que par ces petites hachures.

Il mit ensuite dans huit serres d'eau, une once & un gros d'alun, & même quantité de *Terramerita* ; il laissa infuser le tout pendant une nuit, & enduisit avec cette liqueur tout ce qui devoit être orangé ; il mêla une serre de la liqueur faite avec les pierres vitrioliques, dans dix serres de canque aigre ; (c'est de l'eau de ris qu'on avoit laissée pendant dix jours à l'air ; elle se peut facilement remplacer ici par nos eaux sures). Il laissa reposer ce mélange pendant une nuit, & s'en servit pour enduire les endroits qui devoient être pourpres ou violets. On coupa un morceau de la Toile ; en cet état, les endroits

qui doivent être violets, sont d'un gris brun, & ceux qui doivent être orangés, sont jaunes.

Il pulverisa quatre livres de rais de Chaye, les mit dans huit pintes d'eau, & y ayant plongé la Toile, il la fit bouillir à très petit feu, pendant quatre heures, ayant attention de remuer très souvent la Toile, il la laissa dans le vase jusqu'à ce que la liqueur fût refroidie ; alors il la retira, l'exprima & la fit secher. Comme il y avoit quelques taches en plusieurs endroits, il les enleva le mieux qu'il lui fût possible avec du jus de citron ; on coupa alors le neuvieme morceau, le fond en est à peu-près comme du papier roussi à l'air, le rouge est beaucoup plus beau qu'il n'étoit & qu'il ne doit rester, & ce qui doit être violet, est couleur de caffé.

La dixieme opération consiste

à laver la Toile dans de l'eau avec la fiente de Cabri, & à l'expofer au bord d'un étang pendant trois jours confécutifs, comme il l'avoit déja fait deux fois pendant le cours du travail ; c'eſt pour enlever le fond rouſſâtre que lui avoit donné le rais de chaye : il l'a lavée & frottée enfuite pluſieurs fois dans une eau de favon tiede, puis dans de l'eau fraîche, & l'a fait fécher. Cette opération éclaircit & avive toutes les couleurs, comme on le voit dans le morceau que coupa alors M. de Beaulieu, & le fonds n'a plus qu'une legere couleur de foufre.

L'Ouvrier lava la Toile dans deux pintes d'eau mêlées avec un peu de lait de Buffle, & la fit fécher. Il pulverifa huit onces de flours de Cadouca, & une once de Mirabolans, qu'il mit tremper pendant feize heures dans huit ferres d'eau. Au bout de ce tems,

il jetta dans cette composition deux onces de rais de Chaye pulvérisé, il la fit chauffer jusqu'à ce qu'elle fût prête à bouillir, & se servit de cette liqueur pour enduire tout ce qui devoit être verd ou jaune sur la Toile. Après que la Toile fut seche, il mit dans douze pintes d'eau deux livres de fiente de Cabri, deux livres de Chaouroux, (c'est un sable terreux & salé qui se trouve sur le bord de la Mer), & une livre de savon en fort petits morceaux; ayant brouillé cette eau avec un bâton pendant une demie heure, il la laissa reposer pendant deux heures, après quoi il versa dans un autre vase ce qu'il y avoit de clair de cette liqueur, il y lava la Toile, l'exprimant bien ensuite, & l'étendit sur le bord d'un étang, de l'eau duquel il l'arrosoit de tems en tems. Le soir il la battit sur une pierre, & le len-

demain il la fit fecher ; l'operation eſt alors entierement finie, & il ne reſte plus qu'à donner le luſtre à la Toile.

Pour cet effet, on trempe la Toile dans de l'eau de ris plus ou moins épaiſſe, & ſuivant que l'on veut l'apprêt plus ou moins fort; & lorſqu'elle eſt ſeche, on lui donne le brillant en la frottant fortement par tout ſur un billot de bois poli, avec une coquille bien liſſe & bien unie : on la plie bien proprement, & on la met en preſſe.

Il n'y a perſonne qui, en liſant cette opération, ne ſoit ſurpris de ſa longueur extrême & de ſa difficulté, & l'on a peine à concevoir qu'un ouvrage qui demande un travail ſi prodigieux, ſoit donné à ſi bon prix : mais outre le peu que gagnent les Ouvriers dans l'Inde, il faut encore conſiderer que la Toile dont nous

venons de parler est, de toutes celles qui s'y fabriquent aujourd'hui, celle dont le travail est le plus long, parcequ'il y entre toutes les couleurs, & c'est précisément par cette raison que M. de Beaulieu l'a préférée à celles qui ne lui auroient appris que l'emploi de deux ou trois couleurs. Ce qui doit surprendre le plus, est qu'en général le prix de ces dernieres est égal à celui de celle dont nous avons décrit l'opération : mais la raison en est, que les Marchands vendent à la fois une quantité considerable de pieces de Toile; que sur cent pieces, par exemple, il y en a quatre vingts qui ne sont que de deux couleurs, dix de trois couleurs, & les dix autres, de quatre, de cinq & de six couleurs. Cet assortiment ainsi proportionné, dépend de la demande des Européens, & du goût, qui fait que plus de gens veu-

lent des Toiles de deux couleurs, que de celles qui en ont un plus grand nombre ; enforte que ces dernieres qui coutent trois ou quatre fois plus à l'Ouvrier, font souvent les dernieres vendues en Europe, & ne le font que par une diminution de prix que le Marchand eſt obligé de faire. Le Marchand répartit donc également ſur ces cent pieces, le prix qu'il juge devoir mettre à la totalité ; & fuivant le goût & la fantaiſie des Acheteurs, la piece qui a le moins coûté de la premiere main, eſt ſouvent vendue plus chere, que celle qui aura coûté ſept ou huit fois davantage ; mais ceci ne fait rien à notre ſujet, & je n'en ai dit un mot, que pour répondre à une objection qui ſe préſentoit naturellement à l'eſprit de tout le monde.

J'ai dit, en décrivant la ſixieme opération, qu'après que la Toile

étoit cirée, on la plongeoit dans la teinture bleue; & je n'ai pas dit de quelle maniere se faisoit cette teinture. La raison pour laquelle je n'en ai pas parlé, c'est que l'ayant voulu éprouver ici, je n'ai pas pu y réussir; que d'ailleurs l'opération est très longue, & qu'enfin nos cuves de Pastel, de Vouede, ou d'Indigo, font pour le moins aussi bien, tant pour la beauté que pour la solidité de la couleur, sans compter qu'elles sont infiniment plus faciles, & principalement celle d'Indigo à froid, qui ne demande presque aucun soin, & qui fait parfaitement bien sur le cotton. Cependant comme il y a des gens qui peuvent être curieux de savoir de quelle maniere se fait le bleu dans les Indes, je vais dire en peu de mots ce que j'en ai appris par le Mémoire de M. de Beaulieu, qui l'a fait exécuter devant lui avec

tout le succès qu'il devoit en attendre. Je n'y ai cependant point réussi, comme je l'ai déja dit ; mais j'avoue que je ne l'ai tenté qu'une fois, & que peu excité par l'inutilité dont étoit cette recherche, & dégoûté par la longueur de l'opération, je n'ai pas cru que cela valût la peine de la recommencer. M. Lefevre, à qui j'ai communiqué le Mémoire de M. de Beaulieu, l'a exécuté depuis, & y a parfaitement bien réussi ; mais ce n'a été qu'au bout de six mois que la cuve est venue en couleur, & lorsqu'il desesperoit totalement du succès de l'opération. La raison en est, que le climat des Indes est beaucoup plus chaud que celui-ci ; ce qui fait que la fermentation s'acheve plus promptement. On feroit la même chose ici, si cela pouvoit être de quelque utilité, en tenant les vaisseaux dans un lieu suffi-

samment chaud. Voici le procédé de cette teinture.

On met infuser dans cinq livres d'eau, une livre treize onces quatre gros d'Indigo, & on l'y laisse pendant huit heures, après lesquelles on retire l'Indigo, & on l'écrase avec les mains, y mettant un peu d'eau pour le bien dissoudre. A mesure qu'il se dissout, on le verse dans une jarre, dans laquelle il y a trente-cinq livres de *levain, c'est-à-dire du bain de pareille-teinture, qui a déja servi* ; car les Teinturiers en conservent toujours, croyant que sans cela ils ne pourroient pas réussir à faire venir leurs teintures en couleur; ils regardent même la préparation de ce levain, comme un secret qui est connu de peu d'entr'eux, & les Peres en établissant leurs Enfans, leur donnent en mariage un certain nombre de jarres remplies de cette liqueur. Il est

vrai-semblable néanmoins que cette liqueur ne fait qu'accelerer l'opération; car M. Lefevre y a réussi sans se servir de ce levain, quoique M. de Beaulieu eût eu la précaution d'en apporter; mais il s'étoit corrompu en chemin.

Tandis que l'Indigo est en infusion dans cette liqueur, on met cuire trois livres un quart de Taquaviré, ou Tantipatoulau, dans sept livres & demie d'eau douce. A mesure que l'eau se consume, on y en ajoute peu à peu jusqu'à cinq livres, & on continue la cuisson jusqu'à ce qu'il ne reste plus d'eau, & que la graine se puisse écraser facilement; on la retire alors, on l'écrase avec les mains, on la délaie avec cinq livres d'eau froide, & l'on jette le tout dans le vase où l'on a déja mis l'Indigo avec le levain de bleu; on mêle bien cette composition, on l'expose au soleil

pendant le jour, ayant soin de la garder du serein de la nuit, & on continue de la remuer plusieurs fois le jour, jusqu'à ce que la liqueur devienne verte, & alors elle est en état de servir.

Lorsque l'on voit que la cuve est prête à venir en couleur, on met dans un tamis deux livres de chaux de Coquilles, & vingt livres de Chaourou, qui est un sable qui se trouve au bord de la Mer; on jette sur ce mélange trente-deux livres d'eau douce, & lorsqu'elle a passé ainsi une fois, on la rejette sur la même matiere pour la rendre plus forte, après quoi on la mêle avec la composition de bleu, & on brouille bien le tout ensemble, ayant soin de tenir le vaisseau couvert. Le lendemain on y ajoute encore sept livres & demie de cette lessive préparée de la même maniere, & on commence à travailler sur la cuve.

C'est de cette maniere que l'on prépare le bleu à Mazulipatan ; on suit à Pondicheri une autre méthode, que M. de Beaulieu a pareillement fait exécuter devant lui, & dont il a fait une description exacte.

Quoique nos procedés soient plus simples & plus faciles, & que la couleur en soit tout aussi belle & aussi solide, je ne laisserai pas de la rapporter ici pour les raisons que j'ai déduites au commencement de ce Chapitre.

Maniere de faire la cuve d'Indigo à Pondichery.

Prenez dix-huit onces un sixieme d'Indigo, mettez-les infuser dans dix serres d'eau douce, ôtez l'Indigo & le broyez, afin qu'il devienne en bouillie, en y jettant de tems en tems de cette eau, & jettez dessus soixante-trois livres de levain.

Dans un autre vaiſſeau, mettez quatorze gros de Couperoſe verte, autant de Salpêtre rafiné, avec une livre de chaux de Coquilles, & quatre ſerres d'eau douce; laiſſez diſſoudre le tout.

Dans un autre vaiſſeau, mettez quatorze ſerres d'eau douce, trois livres de Taquaviré, que vous ferez cuire à petit feu, & à meſure qu'il épaiſſira, vous y ajouterez un peu d'eau, juſqu'à ce que la graine puiſſe être écraſée. Lorſque vous l'aurez écraſée, mettez-y environ neuf ſerres d'eau, après quoi mettez les deux dernieres compoſitions avec la premiere, en remuant, afin de mêler le tout; & l'expoſez au Soleil, en la retirant la nuit, juſqu'à ce qu'elle devienne en couleur.

CHAPITRE II.

De la maniere dont se fabrique la Toile Peinte en France, &c.

ON peut distinguer les Toiles Peintes, en deux especes générales; les unes sont dessinées à la main, & les autres imprimées avec des moules. Celles qui se font à Pondicheri, à Masulipatan, & dans la plûpart des autres endroits de la Côte de Coromandel, sont toutes dessinées & peintes à la main : j'en ai cependant vu quelques-unes fabriquées dans d'autres endroits de l'Inde, & en Perse, qui sont imprimées ; mais elles sont très rares. Celles qui se font en Europe, au contraire, sont presque toutes imprimées, & je ne crois pas qu'il y ait aucune fabrique où elles se travaillent autre-

ment. Ainsi voilà une premiere notion générale pour distinguer assez facilement les unes d'avec les autres, & on ne peut gueres se méprendre à une Toile imprimée; car le dessein se répete à l'extrémité de chaque planche. On apperçoit même facilement la jonction d'une planche à l'autre, quelque exactitude qu'on ait apportée dans l'impression, & toutes ces répétitions de planches se ressemblent parfaitement; au lieu que lorsque le dessein a été fait à la main, il s'y trouve toujours des différences très sensibles, quoiqu'il soit répété plusieurs fois dans le cours de la Piece.

On peut encore regarder, si l'on veut, comme une troisieme sorte de Toile Peinte, celles dont le trait seul est imprimé, & dont tout l'intérieur des fleurs est peint à la main. Je me suis servi très souvent de cette maniere, pour

éviter la peine & la dépense de faire graver des contre-planches, ainsi que je l'expliquerai dans la suite, d'autant que mes Essais n'étoient pour la plûpart que de la grandeur d'une feuille de papier, ce qui n'étoit gueres plus long à peindre qu'à imprimer; mais je ne crois pas qu'il y ait de véritable Fabrique où l'on travaille de la sorte, à moins que ce ne soit pour quelque couleur dont il n'y a que très peu dans la Piece. En tout cas, s'il s'en trouve de cette espece, on peut être assuré qu'elles sont fabriquées en Europe; car cette pratique est absolument inconnue aux Indes.

Je vais donner la maniere de peindre une Toile de toutes les couleurs possibles, & l'on jugera facilement de ce qu'il y aura à retrancher de cette opération, lorsqu'on ne voudra la faire que d'une, deux, ou trois couleurs; mais pour

n'avoir rien à desirer sur ce travail, j'ai peint avec tout le soin possible un morceau de Toile, d'après un morceau des Indes le plus parfait que j'aie jamais vu, & dans lequel il y avoit seize couleurs ou nuances différentes très distinctes, le tout dans un seul bouquet, & que j'ai imité de façon qu'on auroit eu de la peine à le distinguer de l'original, s'il avoit pu être placé sur la même piece de Toile.

On peut peindre sur la Toile de Lin & de Chanvre, comme sur celle de Cotton, ainsi que je l'ai éprouvé plusieurs fois ; mais cette derniere prend mieux la couleur, ainsi je ne parlerai ici que de la Toile de Cotton. Comme celle qu'on nous apporte des Indes est presque toujours apprêtée avec une eau de Ris, il faut commencer par la bien dégorger ; ce qui se fait en la faisant tremper

pendant vingt-quatre heures dans l'eau froide bien claire & bien nette, la remuant, la frottant & la tordant de tems en tems pour en bien détacher l'apprêt; & si l'on voit qu'il en reste encore, on la mettra dans l'eau tiede pour achever de l'enlever; on la lavera ensuite dans une eau courante, ou dans une grande quantité d'eau froide bien nette, après quoi on la tordra & on la fera secher.

La seconde préparation se nomme Engalage; elle se fait en prenant pour dix aunes de Toile, quatre onces de Noix de Galle bien pilées, qu'on jette dans deux seaux d'eau froide; on brouille le tout, & on y met tremper la Toile, qu'on a soin d'y bien manier, afin qu'elle se mouille également. On laisse tremper la Toile dans cette eau, une heure & demie ou deux heures; après quoi on la retire, on la tord & on la

met fecher à l'ombre. Lorfqu'elle eft feche, elle a un œil jaunâtre; on l'étend bien fur une table, où même on la calendre legerement, comme on le dira ci-après, afin qu'elle foit bien unie.

La Toile étant ainfi bien préparée, on ponce le deffein que l'on veut y peindre, & on en deffine le trait à la plume, avec les Mordans dont nous allons parler dans un moment. Tous ces Mordans doivent être épaiffis avec de la Gomme Arabique, pour pouvoir être employés fur la Toile fans couler, & s'y imbiber. Pour les gommer avec facilité, l'on aura de la Gomme pulvérifée que l'on y mêlera dans la proportion néceffaire que l'ufage feul peut apprendre, parcequ'il en faut moins lorfque le Mordant doit être employé à la plume, que quand c'eft au pinceau; & dans ce fecond cas il en faut encore moins que lorf-

qu'on l'applique avec la planche: mais nous ne parlerons point maintenant du travail qui se fait avec la planche; il n'est question que de la plume & du pinceau.

Pour faire le Noir.

Pour faire le trait noir, on fait bouillir une livre & demie de limaille de fer, avec partie égale d'eau & de vinaigre, c'est-à-dire une pinte d'eau & une de vinaigre; & lorsque ce mélange a bouilli un quart-d'heure, on le retire du feu, & on le laisse reposer vingt-quatre heures, le remuant de tems en tems: on verse ensuite la liqueur par inclination, & on la conserve dans des bouteilles aussi long-tems que l'on veut. Pour s'en servir, on l'épaissit avec de la Gomme, comme il a été dit ci-dessus. On fait cette liqueur de plusieurs manieres; car

il y a des Ouvriers qui ne font autre chose que de mettre de vieux morceaux de fer dans de la petite biere aigrie avec un peu de levain ; d'autres font dissoudre de la limaille de fer dans un mélange d'une partie d'eau forte, & de trois ou quatre parties d'eau. Toutes ces manieres sont à-peu-près également bonnes, puisqu'il ne s'agit que d'avoir une eau colorée par la rouille du fer. On appelle communément ce Mordant, liqueur, ou eau de ferraille. Si on l'appliquoit sur la Toile sans être engallée, elle ne feroit qu'une couleur d'un jaune plus ou moins foncé, suivant qu'elle seroit plus ou moins chargée de fer. Nous verrons par la suite qu'on en peut faire une jolie espece de Toile Peinte, qui imite assez bien les broderies des Indes. Cette couleur est extrêmement solide, & ne s'en va pas même à la lessive;

c'est ce qui fait qu'il y a des gens qui s'en servent pour marquer le linge. On peut néanmoins l'emporter avec des acides, comme le Citron, le Vinaigre, l'esprit de Vitriol ; mais avec des Alkalis on la fait reparoître.

On se sert de cette liqueur, épaissie autant qu'il convient, pour tracer sur la Toile tous les traits, les contours, ou les parties du dessein qui doivent être noires. Lorsque cet ouvrage est fini & sec, on applique le Mordant pour le Rouge obscur.

Le Rouge obscur.

Ce Mordant se fait avec huit parties d'Alun de Rome, deux parties de Soude d'Alicante, & une partie d'Arsenic blanc ; on pile toutes ces matieres, & on les fait dissoudre à froid, dans soixante parties d'eau, ou environ ; cette

cette proportion ne demandant pas une exactitude bien scrupuleuse. On jette dans cette liqueur quelques petits morceaux de Bois de Bresil, afin de lui donner un peu de couleur, & qu'on puisse distinguer sur la Toile les endroits où elle aura été appliquée ; car il ne reste rien de cette couleur du Bresil lorsque la Toile est achevée, & le Mordant n'en fait pas moins son effet. Il est pourtant bon de le faire, pour la raison que nous venons de dire.

Autre Mordant obscur.

On prépare encore un beau Mordant pour le rouge, en mettant dans une pinte d'eau, une once & demie d'Alun de Rome, un gros & demi du Sel de tartre, ou de cendres gravelées, & un gros d'Eau forte. Ces deux Mordans sont à-peu-près la même nuance, on les

gomme pour s'en servir, comme nous avons dit du noir de ferraille, & on forme avec la plume & cette liqueur, tous les traits qui doivent être rouges. On couvre pareillement de ce Mordant avec le pinceau, les endroits qui doivent être d'un rouge le plus foncé, qu'on peut appeller les ombres; après quoi on laisse sécher la Toile pendant quelques heures.

Il est bon d'avertir qu'après que la Toile a été engallée, & pendant le cours des deux opérations que nous venons de décrire, il faut prendre extrêmement garde d'y faire des taches, parcequ'elles sont beaucoup plus difficiles à emporter que dans la suite, & lorsque la Toile a été bouillie; ce qui est la premiere opération qu'il y a à faire lorsqu'elle est dans l'état que nous l'avons laissée.

Pour bouillir la Toile, il faut

commencer par la laver, & cette manœuvre n'est pas aussi simple qu'elle le paroît d'abord ; car il faut empêcher que les Parties où il y a de la couleur ne tachent le fond de la toile. Pour cela, il la faut laver en très grande eau ; & même, si l'on a plusieurs aunes de Toile, il faut que ce soit en eau courante, où dans un très grand bassin, afin que la petite portion de Mordant qui s'enleve avec la Gomme, se trouve extrêmement étendue, & qu'elle ne puisse pas s'attacher en quelque endroit de la Toile, ou elle feroit une tache. On évitera cet inconvénient, en plongeant tout-à-coup la Toile en grande eau, la brassant & l'agitant sans cesse, jusqu'à ce que l'eau ait emporté la plus grande partie de la Gomme ; on la frottera bien ensuite sans la tirer de l'eau, ayant soin de manier chaque partie successivement, & prenant garde qu'il

ne se fasse des plis qui soient long-tems sans être défaits ou changés. Enfin on ne sauroit trop prendre de précaution pour qu'elle soit bien lavée, parceque c'est de-là que dépend toute la propreté de l'ouvrage. On la retirera ensuite de l'eau, & on la garencera sans la faire secher; ou si quelque autre occupation obligeoit de la laisser secher, on la mouilleroit de nouveau avant que de la bouillir ou garencer, afin que la couleur prenne plus également.

Le Garençage.

La Toile étant mouillée & tordue, on mettra dans une chaudiere, de l'eau à proportion de la quantité de Toile qu'on veut bouillir. Lorsqu'elle commencera à tiédir, on y jette de bonne Garence - grappe broyée avec les mains, & on la remue ensuite

avec un bâton. Il n'est pas bien important d'en fixer exactement la dose ; mais pour en avoir à-peu-près l'idée, nous dirons que pour dix aunes de Toile, on met environ une livre de Garence, dans deux seaux d'eau. Lorsque la Garence est bien mêlée, & que l'eau est chaude à n'y pouvoir souffrir la main qu'avec peine, on y plonge la Toile, & on la retire à plusieurs reprises, afin qu'elle prenne la couleur également ; il est bon même de la mettre sur un tour, comme les Teinturiers le font par rapport aux Etoffes qu'ils teignent : cela fait toujours mieux lorsqu'on en a une grande quantité à bouillir à la fois. Mais si l'on n'a pas la commodité d'un tour, on la remuera jusqu'à ce qu'elle soit trempée bien également ; on la laissera ensuite reposer un moment dans la chaudiere, afin qu'elle prenne un bouil-

lon ; après quoi on la retirera, on la plongera dans l'eau froide, & on la lavera le plus qu'il sera possible, en changeant d'eau très souvent, & jusqu'à ce qu'elle en sorte claire.

On fera bouillir ensuite quelques poignées de son dans de l'eau nette ; & après qu'elle aura bouilli, on la retirera du feu, on la passera par un linge afin d'en ôter le son, & on lavera bien la Toile dans cette eau chaude, elle y perdra une partie de la couleur que son fond a prise dans la Garence, & on la lavera une seconde fois dans l'eau froide, après quoi on la fera sécher. On verra, lorsqu'elle sera séche, que le fond est d'une assez vilaine couleur de rose ; mais les endroits où l'on a mis du Mordant pour le rouge, seront d'un rouge foncé ; & les traits noirs, d'un noir plus foncé & plus beau qu'ils n'étoient auparavant ; il faut

alors la bien étendre de nouveau, ou même la calendrer ou la liſſer, pour y appliquer les Mordans pour les differentes nuances de rouge, pour le Violet, le Pourpre & le Gris-de-Lin.

Le Rouge clair.

Pour le Rouge clair, on prendra une once d'Alun, & une once de Crême de Tartre, que l'on diſſoudra dans une pinte d'eau, & que l'on gommera à l'ordinaire. On imagine ſans peine que pour avoir des nuances plus claires, il n'y a qu'à mettre moins d'Alun & de Crême de Tartre, ou le noyer dans une plus grande quantité d'eau ; & que pour en avoir de plus foncées, il n'y qu'à mêler dans ce Mordant, un peu de celui que nous avons dit qu'il falloit employer pour le Rouge-brun. Ainſi nous ne nous éten-

drons pas davantage sur les nuances du Rouge.

Le Violet.

Pour le Violet, on prend quatre onces d'Alun de Rome, une once de Vitriol de Chypre, une once de Verd-de-gris, une demie once de Chaux vive, une once d'Eau de Ferraille; & c'est en variant les doses de Chaux & d'Eau de ferraille, qu'on aura les différentes nuances de Violet & de Pourpre; on mêle le tout dans une pinte d'eau, & on le gomme à l'ordinaire.

La couleur de Pourpre.

Pour le Pourpre, on ne fait qu'augmenter la quantité d'eau de ferraille, il n'est pas possible de donner des proportions exactes pour faire ces différentes nuances, ni même celle du Gris-de-lin.

Le Gris-de-lin.

On fait cette derniere, en mêlant le Mordant du Rouge clair avec celui du Violet; mais il n'y a que l'usage qui puisse guider sur la proportion de ces mélanges; il est même assez rare que l'on fasse du premier coup la nuance que l'on desire, & le mieux est de faire l'essai de ces Mordans sur des petits morceaux de Toile inutiles, & de les conserver tout faits pour achever la Piece entiere; car il seroit très difficile, pour ne pas dire impossible, de refaire un Mordant qui donnât à coup sur la même nuance, qu'un autre dont on n'auroit pas eu une assez grande quantité, pour faire tout ce qui doit être de la même couleur. Tous ces Mordans s'emploient de la même maniere; & après qu'ils sont gommés suffisamment, on

les applique avec le pinceau dans les endroits où doivent être les couleurs qne chaque Mordant particulier doit produire. Le Mordant du Rouge clair doit être coloré avec un peu de bois de Brefil, comme nous l'avons dit de celui du Rouge brun, afin de voir les endroits où l'on en aura mis, & ne pas repaſſer deux fois ſur la même fleur; ce qui en rendroit la couleur plus foncée qu'elle ne doit être, ou ne pas en oublier d'autres; ce qui, malgré toutes ces précautions, arrive encore très ſouvent.

Comme nous avons réſolu de ne rien omettre dans cette opération, il eſt à propos de parler des réſerves blanches qui ſe font dans les belles Toiles ſur les Rouges, les Pourpres, les Violets, & les Gris-de-lin. C'eſt avant d'appliquer les Mordans dont nous venons de donner la compoſition,

que l'on dessine ces réserves sur la Toile. Pour cet effet, on fait fondre de la cire dans un petit vaisseau de terre ou de cuivre, sur la cendre chaude; on prend de cette cire fondue avec une plume de métal emmanchée sur un morceau de bois, sans quoi elle s'échauffe si fort, qu'on ne pourroit pas la tenir. Cette facilité à se réchauffer, sert à empêcher que la cire ne se refroidisse trop promptement. On dessine par ce moyen sur les feuilles des fleurs, tout ce qu'on veut qui demeure blanc, & on peut avec cette cire, former des traits aussi déliés que les fils même de la Toile. Lorsque ces réserves sont faites sur les parties Rouges, Violettes, Pourpres, & Gris-de-lin, où il doit y en avoir, on applique, par dessus, le Mordant propre à chacune de ces couleurs, & on les passe sans précaution par dessus les réserves de cire,

parcequ'il ne sauroit la pénétrer, & que par conséquent les desseins qu'elle forme, se trouveront dans le même cas que les autres parties de la Toile où on n'aura point mis de Mordant.

Après cette préparation, on lavera la Toile avec le même soin & les mêmes précautions que la premiere fois ; on la frottera bien, sans craindre que la cire s'en détache, parcequ'elle ne sert plus à rien.

Deuxieme Garençage.

On fera bouillir ensuite la Toile, comme on a fait la premiere fois, avec la même quantité d'eau & de Garence ; mais pour rendre les couleurs plus vives & plus belles, on y ajoutera un demi gros de Cochenille pour chaque once de Garence, ou une once par livre. Lorsque la Toile aura bouilli dans ce bain un demi quart-d'heu-

re, on la retirera, on la lavera dans l'eau froide, on la passera ensuite dans une eau de son, comme on a déja fait après le premier garençage, & on la fera sécher à l'ombre.

C'est après cette opération que l'on voit l'effet le plus singulier qu'il y ait dans tout le cours du travail; car la même matiere colorante, qui n'est qu'un mélange de Garence & de Cochenille, a pris différentes nuances, & même différentes couleurs, suivant les différens Mordans qui ont été appliqués sur la Toile; ces Mordans ne sont pourtant que des sels, & n'ont fait que séjourner un moment sur la Toile; aucun n'y est demeuré, on peut même dire qu'ils n'ont exercé leur action que pendant très peu de tems; c'est-à-dire pendant qu'ils ont demeuré en état de liquidité; ce qui dure très peu, au moyen de la quantité

de Gomme qu'on est obligé d'y mêler. Il est certain que lorsque le Mordant est une fois sec, les sels qu'il contient ne peuvent plus agir : l'impression qu'il fait sur la Toile est donc faite en moins d'un demi quart-d'heure. On ne peut pas dire qu'il recommence à agir, lorsqu'on fait bouillir la Toile avec la matiere colorante, car les sels de la Gomme ne sont plus sur la Toile, ils ont été entierement emportés lorsqu'elle a été lavée ; ainsi c'est le changement qui est arrivé aux petites parties du fil par l'action des sels, qui fait que la même matiere, prend diverses couleurs, suivant la diversité, ou la différente proportion de ces sels entr'eux. Il faut avouer que le plus habile Physicien seroit très embarrassé à donner des raisons seulement plausibles d'un effet si singulier. Mais revenons à notre opération.

Lorsque la Toile est seche, on voit toutes les couleurs dont on a apliqué des Mordans dans leur état de perfection; & telles, à peu de chose près, qu'elles doivent demeurer. Le fond de la Toile où il n'y a point eu de Mordant, est d'un Rouge terne, de même que les réserves qui ont été faites avec la cire; d'autant que s'étant fondue dans le bain bouillant, la couleur s'est attachée dessus: mais comme la cire avoit empêché le Mordant d'agir en ces endroits-là, ils n'ont pris qu'une couleur rougeâtre comme le fond. Il s'agit maintenant d'enlever ce rouge du fond de la Toile, & de la rendre blanche comme elle le doit être; c'est ce qui se fait sur le Pré, & de la même maniere que l'on blanchit les Toiles ordinaires.

La saison la plus propre pour ce travail, est le Printems, à cause de l'abondance des rosées; mais

on le peut faire aussi pendant l'Eté, & principalement vers l'Automne ; on passe plusieurs fils aux bords & aux coins de la piece de Toile qu'on veut blanchir, & on l'étend à l'envers sur un Pré, avec des piquets passés dans chacun des fils, ensorte qu'elle soit bien étendue ; on l'arrose ensuite sept à huit fois le jour, ou plutôt, aussi souvent qu'il est nécessaire, pour qu'elle ne soit jamais entierement seche, parceque le soleil en altéreroit les couleurs. On voit chaque jour le fond blanchir, & les couleurs prendre plus de vivacité. Il suffit au Printems de cinq ou six jours pour la blanchir entierement; mais en Eté cela va quelquefois à huit ou dix jours. Lorsqu'on est content de la blancheur du fond de la Toile, on la retourne, & on la laisse un jour entier exposée, le côté peint en dessus, ayant soin de l'arroser comme les jours précé-

dens, on la lave ensuite dans l'eau claire, & on la fait sécher.

Il reste encore à y mettre le Bleu, le Verd & le Jaune ; mais ces couleurs ne s'appliquent pas par le moyen des Mordans, comme les précédentes. Voici de quelle maniere on applique le bleu ; on étend la Toile sur une table couverte de sable très fin, & l'on enduit tout le fond de la Toile, & même les parties déja colorées, à la réserve de ce qui doit être Bleu & Vert, d'une composition faite avec partie égale de suif & de cire, qu'on tient en infusion dans un vaisseau de terre sur la cendre chaude, ou pour le mieux dans un vaisseau de cuivre ou de fer blanc, au Bain-marie ; parceque la chaleur se conserve plus facilement égale. On emploie cette composition avec un pinceau, & on le doit faire avec beaucoup de précaution, parceque si la cire est

trop chaude, ou qu'on en prenne trop avec le pinceau, elle s'étend plus qu'on ne veut; & si elle n'est point assez chaude, elle ne pénetre point la Toile, & ne la garentit pas suffisamment. Le sable qui est sur la table, arrête la cire, & fait qu'on l'emploie avec plus de facilité. Cette opération est longue, & demande d'être faite avec beaucoup d'exactitude, sans quoi la Toile courroit risque d'être tachée en plusieurs endroits. Lorsqu'un endroit de la Toile est ciré dans toute sa largeur, on jette du sable dessus; il s'y attache, & empêche, lorsqu'on plie la Toile, que les Parties cirées n'engraissent celles qui ne le doivent point être. Si l'on veut faire des réserves blanches sur les parties bleues, on se servira de cire pure & d'une plume de métal, comme nous avons dit à l'égard des autres réserves.

La Toile étant ainsi préparée & cirée dans tous les endroits qui le doivent être, on la plongera dans de l'eau froide, afin que toutes les parties qui sont découvertes se mouillent, & que la teinture y prenne plus également, après quoi on la trempera dans la cuve d'Inde à froid, dont on va donner la composition, & on l'y laissera plus ou moins long-tems, selon que l'on veut l'avoir plus ou moins foncée. Si l'on veut avoir sur la Toile deux nuances de bleu, on la retirera lorsqu'elle n'aura pris qu'une couleur de bleu céleste, & on l'étendra pour la faire sécher. Lorsqu'elle sera seche, on couvrira de cire pure avec la plume, ou de la composition avec le pinceau, les endroits qui doivent demeurer de ce bleu pâle, & on la replongera une seconde fois dans la cuve d'Inde à froid, pour faire reprendre une couleur plus foncée aux

parties qui feront demeurées découvertes ; on retirera ensuite la Toile, & on la lavera en eau courante.

Pour enlever la cire de dessus la Toile, on fera bouillir de l'eau dans une chaudiere ; on y plongera la Toile à plusieurs reprises, & on l'enfoncera au fond de la chaudiere, où on la tiendra assujettie avec un bâton, la cire se fondra & s'élevera sur la surface de l'eau. On éteindra le feu, & lorsque l'eau sera froide, on enlevera la composition, qui peut servir comme la premiere fois ; la Toile qui sera au fond de la chaudiere, sera parfaitement dégraissée, on la lavera dans une eau de savon, ensuite dans l'eau claire, & on la fera secher.

Cuve d'Inde.

Pour faire la Cuve d'Inde, sur

douze pintes d'eau de mare ou de riviere, & non de puits, on mettra deux onces de garence, une poignée de son & huit onces de cendres gravelées que l'on fera bouillir un demi quart-d'heure, puis on la laissera reposer la même distance de tems, & l'on prendra le clair, & non le marc. On aura une livre d'Indigo bien battu en poudre, que l'on mettra dans un chaudron de cuivre, ou autre vaisseau, pourvu que ce ne soit point une casserole, ou vaisseau plat ; car il faut que le feu ne soit qu'au tour du vaisseau, & point dessous, pour que le marc ne monte point : on jettera la liqueur ci-dessus dite, & non le marc avec l'Indigo. On remuera bien le tout avec un bâton, & on le laissera pendant deux ou trois jours proche du feu, qu'il faut faire égal, pour que la chaleur soit toujours la même, & qu'on

n'y puisse tenir le doigt qu'à peine ; & quand la Teinture deviendra verte d'émeraude, on y mettra le doigt : s'il est teint en bleu, on pourra le lendemain en prendre pour s'en servir.

Le Jaune clair, & le Verd.

Il ne reste plus maintenant que les parties qui doivent être vertes ou jaunes. Pour les faire, on met dans une pinte d'eau, deux onces de graine d'Avignon, qu'on y fait bouillir jusqu'à la réduction d'un tiers ; on ajoute à cette décoction, deux onces d'Alun, & la quantité de Gomme nécessaire pour la pouvoir employer au pinceau. Cette liqueur appliquée sur le blanc fait un beau jaune, & entierement semblable à celui des Indes ; & si on l'applique sur le Bleu, elle fait un Vert pareil à celui des Indes, & enfin si l'on

l'applique sur le Rouge clair, elle fait une fort belle couleur de Souci. On juge bien que pour varier les nuances de ce Vert ou de ce Jaune, on peut augmenter ou diminuer la dose de la graine d'Avignon, ou l'appliquer sur le Bleu le plus clair, ou le plus foncé.

Verd brun ou olive, & couleur de Tabac d'Espagne.

Si on vouloit un olive brun, il n'y auroit qu'à passer sur le bleu, de l'eau de ferraille; la même couleur sur la Toile blanche, fournira aussi une nuance de jaune, que ne donneroit pas la Graine d'Avignon; & sur le Rouge clair, une autre que ne donneroit pas cette premiere. Si on met de la Couperose dans la liqueur de ferraille, on aura un Jaune extrêmement brun, & semblable à la couleur de Tabac d'Es-

pagne. Lorsque la Toile a reçu cette derniere opération, il la faut laver de même que l'on a fait après les Mordans; c'est-à-dire à fond, & jusqu'à ce que l'eau en sorte claire, & ensuite on la fera secher pour lui donner l'apprêt.

Cet apprêt se fait avec un peu d'Amidon qu'on fait cuire dans de l'eau, & dont on frotte ensuite la Toile, l'humectant avec de l'eau à proportion de la force que l'on veut donner à l'apprêt : on étendra ensuite la Toile, & on la laissera secher. Quelques Ouvriers se servent de colle de poisson, ou d'eau de ris ; mais celui que nous venons de donner est le plus simple, & fait tout aussi bien que les autres. Lorsque la Toile est seche, il faut la lisser ou la calendrer. La machine dont on se sert pour cet effet est fort simple. On a une table bien propre, & on l'établit fort solidement sur

deux

deux traiteaux, & appuyée contre un mur. On attache sur cette table une espece de coulisse de bois, qui peut avoir deux pouces ou environ de diamettre intérieur, & qui est disposée, ensorte qu'elle fasse avec le mur deux angles droits ; elle doit être chevillée sur la table par dessous, afin que les têtes ou bouts des chevilles ne se trouvent point dans la rainure, parceque cela pourroit percer la Toile, ou la déchirer. On a un bâton droit & inflexible de six ou sept pieds de long, qui doit être pendant le travail dans une situation verticale : il porte à son bout inférieur une pomme d'Agathe, ou d'autre pierre ronde & polie que l'on doit mener dans la coulisse de bois avec la main droite qui tient le bâton auquel est emmanchée la pomme d'Agathe ; ce qui se fait en approchant & éloignant alternativement de son corps

& du mur le bout inférieur de ce bâton vertical qui doit appuyer avec force fur la coulisse ; & pour cet effet il y a une perche attachée au plancher de la chambre par un bout ; elle en est éloignée vers son milieu par le moyen d'un coin, ou d'un morceau de bois semblable : le bout supérieur du bâton vertical, porte un pointe qui entre dans un trou qui est au bout de cette perche, qui fait ressort, & qui par conséquent appuie sur le haut du bâton avec force ; il suffit alors de faire mouvoir le bâton dans la coulisse, & la pomme d'Agathe y appuiera toujours avec une force uniforme. Pour lisser la Toile avec cette machine, on la met sur la table à droite de l'Ouvrier, & on en met un bout entre la coulisse & la pomme d'Agathe, on fait mouvoir cette pomme dans la coulisse, avec la main droite, & on se sert

de la gauche pour tirer la Toile, & faire paſſer ſucceſſivement toutes les parties ſur la couliſſe. On paſſe legerement un morceau de cire blanche ſur la Toile, avant que de la calandrer, afin qu'elle ſoit plus brillante, & on mouille de tems en tems avec une éponge legerement humectée la couliſſe, afin que la Toile s'y arrête plus facilement, & qu'elle ne gliſſe pas. Lorſque la Toile a été toute calandrée d'un bout à l'autre, on la plie & on la met pendant quelques jours à la preſſe.

Il y a encore une autre conſtruction de calandre ; la voici : elle eſt auſſi fort commode & très en uſage à Paris. On n'a qu'à ſupprimer la couliſſe dont on vient de parler, laquelle eſt appliquée & clouée ſur la ſurface de la table; & ſuppoſant que cette table ſoit infiniment unie, ſi à la place de la pomme d'Agathe que nous

avons fuppofée être placée au bout inférieur du bâton ; on met un verre à calandrer, lequel eft fait comme la patte d'un verre ; maffif dans fa capacité, & dont la queue a neuf à dix pouces de long, & un & demi de diamettre ; & la patte ou le large qui doit liffer la Toile, environ fix pouces de diamettre, lequel eft rond comme la queue, plat au-deffus, & un peu convexe au-deffous, faifant la figure parfaite d'un champignon ; on s'en fervira parfaitement, en exécutant le procedé que nous avons détaillé pour la premiere calandre.

On trouvera fans doute ce travail bien long & bien pénible ; mais il faut confiderer que nous avons pris pour exemple une Toile où fe trouvent toutes les couleurs poffibles, & qu'il eft très rare qu'on en trouve de cette efpece ; la plûpart n'ont au plus que deux ou trois

couleurs, & dans ce cas le travail est infiniment moindre : on a même encore trouvé le moyen d'abréger l'opération du Bleu & du Verd, qui demande beaucoup de tems suivant le procédé que nous venons de rapporter. Mais quoique par ce moyen les couleurs aient pour le moins autant d'éclat, il s'en faut bien qu'elles aient la même solidité ; aussi ne sont-elles faites qu'avec des ingrédiens du petit teint. Cependant, pour ne rien obmettre de ce qui regarde un Art aussi curieux, & qui, à ce que je crois, n'a jamais été décrit, je vais donner la maniere de faire le Bleu & le Verd sans cirer la Toile, même le Rouge & le Violet, sans être obligé de la mettre sur le Pré.

CHAPITRE III.

De la maniere d'appliquer les couleurs ſur la Toile blanche, telle qu'on l'exécute en Hollande & en Allemagne.

Voici les couleurs propres à être appliquées ſur la Toile blanche, après en avoir ôté l'aprêt; ce qu'on fera comme nous l'avons enſeigné dans le Chapitre précédent.

Couleurs moins durables.

Pour faire le Noir.

Pour faire le trait noir, on fait une forte décoction de bois d'Inde, de Noix-de-galle & de Verd-de-gris, ou bien de Couperoſe; en voici les doſes. Sur une pinte d'eau, mettez quatre onces de

bois d'Inde, une once de Noix de-galle, une once de Verd-de-gris, ou une once de Couperose verte; faites-la réduire à un tiers; tirez-la hors du vaisseau, & la gommez pour vous en servir.

Le Rouge.

Pour le Rouge; mettez sur une pinte d'eau, quatre onces de Bois de Bresil; faites-la réduire au tiers, la couleur sera très foncée. Si on veut un Rouge clair, en la faisant réduire à la moitié, il sera comme on le souhaite. Lorsqu'on a tiré cette liqueur du vase, on y met un peu d'Alun & la Gomme nécessaire pour s'en servir.

Le Bleu.

Pour le Bleu, on fait une décoction de Bois d'Inde; c'est-à-dire que sur deux onces de Bois

d'Inde, on y met une pinte d'eau ; on fait bouillir cette composition à moitié, & on la retire du vase ; on y mêle un peu de Vitriol de Chypre pulvérisé, & on la gomme à l'ordinaire pour s'en servir.

Le Verd.

Pour le Verd, on met sur quatre onces de Bois d'Inde, une pinte d'eau, on la fait réduire à un tiers ; lorsque cette décoction est faite, on la retire du vase, & on y met un peu de Verd-de-gris pulvérisé, avec de la décoction de Graine d'Avignon, dans laquelle il n'y ait point d'Alun, & on épaissit ce mélange avec une suffisante quantité de Gomme ; ce verd est d'une beauté admirable, & fort au-dessus de celui qui se fait avec la cuve d'Inde ; mais il n'a pas, à beaucoup près, la même solidité. Pour avoir les différentes nuances

de ce Verd, il n'y a qu'à varier les doses des décoctions de Bois d'Inde & de Graine d'Avignon.

Le Violet.

La même décoction de Bois d'Inde fait encore un très beau Violet, & on y mêle seulement un peu d'Alun pulvérisé.

Il faut observer, en faisant toutes ces couleurs avec le bois d'Inde, que la moindre quantité de matiere étrangere fait tourner la décoction, & fait précipiter la feuille qui coloroit la liqueur, sans qu'elle puisse jamais se raccommoder; ensorte qu'on ne sauroit apporter trop de précaution pour faire ces couleurs avec beaucoup de propreté : mais aussi lorsqu'elles sont faites, elles peuvent se garder cinq à six jours sans se gâter, à l'exception du Bleu qu'il faudra employer dans deux ou trois

jours, sans quoi la couleur n'est plus belle (a).

Quelques Ouvriers d'Angleterre ont trouvé le moyen d'employer au pinceau, ou d'imprimer à la planche, le Bleu de bon teint fait avec l'Indigo; ce qu'il est impossible de faire avec les cuves ordinaires, comme je l'ai éprouvé plusieurs fois, & nous ferons à cette occasion une observation qui est assez curieuse. Si l'on transporte le bain de la cuve d'Indigo dans un autre Vaisseau, il ne donne presque plus de couleur; cette couleur même s'en va en la lavant simplement avec de l'eau. Ce fait est plus singulier qu'il ne le paroit du premier coup d'œil, & je l'ai examiné avec beaucoup d'attention : si l'on plonge dans une cuve d'Indigo neuve & bien grande, un

(a) Toutes les couleurs de ce troisieme Chapitre peuvent être épaissies avec de l'Amidon, faute de Gomme Arabique, à l'exception du Bleu d'Angleterre ci-après, &c.

morceau de Toile, il se teint sur le champ, & sa couleur est extrêmement solide. Si l'on prend avec un pinceau du bain de la même cuve, & que dans l'instant même on l'applique sur de la Toile, il fait une tache verte qui devient bleue l'instant d'après, & cette couleur est aussi solide que si on l'avoit plongée dans la cuve; mais cela ne peut être d'aucun usage pour ainsi dire, pour la Toile Peinte; premierement, parceque ce Bain de la Cuve n'est point épaissi avec la Gomme, & que par conséquent il s'imbibe & s'écarte sur la Toile. Secondement, quand même on pourroit la gommer sans gâter la cuve, il seroit trop clair, & trop peu chargé de couleur pour la Toile Peinte. Enfin la troisieme raison à laquelle je ne connois pas de remede, c'est que lorsqu'on a pris du Bain de la cuve avec un pinceau, pour peu

qu'on tarde neuf à dix secondes à l'employer, il devient bleu, de verd qu'il étoit : & alors il perd toute sa solidité, & s'en va, comme nous l'avons déja dit, en le lavant simplement avec de l'eau. Je viens de faire remarquer que si le bain ou liqueur fait avec l'Indigo n'est pas épaissi avec la Gomme, lorsqu'on veut l'appliquer sur la Toile, il s'écarte & s'imbibe, & que même la couleur est trop claire ; pour remédier à ces deux inconveniens, on pourroit border le contour des parties qu'on veut faire bleues avec de la cire fondue, de la même maniere que nous avons dit dans le deuxieme chapitre au sujet de cette même opération. Alors on ne craindroit plus, lorsqu'on prendroit avec le pinceau du bain de la cuve, que cette liqueur s'écartât, ne pouvant passer la cire qui s'y oppose ; & lorsque cette premiere couche de cou-

leur est seche, on pourroit en passer une seconde & davantage, jusqu'à ce qu'elle fût aussi foncée qu'on le desireroit.

C'est un fait de physique bien singulier, que l'air puisse produire un effet aussi prompt & aussi considérable sur cette liqueur. J'avois soupçonné d'abord que la lumiere ou le jour pouvoit y avoir quelque part; mais j'ai fait des cuves d'Indigo dans des Cucurbites de verre, & même dans des gobelets de cristal, le bain n'en a pas été moins sensible à l'action de l'air, il a déverdi si-tôt qu'il y a été exposé, il est devenu bleu & absolument inutile à la teinture. J'ai fait des cuves en petit, très chargées d'Indigo, mais toujours infructueusement; & si un passant étranger à qui j'ai l'obligation de l'espece de Bleu dont les Ouvriers Anglois ont le secret, ne m'avoit tiré de l'embarras où j'étois, en me le

donnant, je chercherois encore, parcequ'il est d'un grand secours, & abrege beaucoup l'opération : le voici.

Cuve d'Angleterre.

Faites bouillir dans une chopine d'eau de mare ou de riviere, deux onces d'Indigo concassé, deux onces de cendres gravelées, demie once de chaux éteinte à la main (a), faites, dis-je, bouillir le tout ensemble pendant une heure, le remuant de tems en tems. Comme il ne faut point que cette liqueur cesse de bouillir un moment à feu égal, le marc pourra monter; lorsque cela arrivera, jettez dessus un peu d'eau pour le faire abbaisser.

(a) C'est-à-dire qu'on met la chaux vive sur une écumoire percée, & l'on jette de l'eau sur la chaux, en tenant l'écumoire haute jusqu'à ce que la chaux commence à se dissoudre à sec,

Mettez dans deux pintes d'eau de mare ou de riviere, quatre onces de Couperose verte & quatre onces de chaux éteinte à la main, & lorsque ces ingrédiens seront fondus, jettez-y dessus la composition dont on vient de parler précédemment, & remuez le tout avec un bâton de tems en tems, c'est-à-dire de deux heures en deux heures ; lorsqu'on verra que la cuve vient en couleur, ou verd d'émeraude, l'on pourra s'en servir, en l'épaississant avec un Syrop fait avec du sucre & de l'eau. Si dans la suite cette couleur se ternit, & qu'elle devienne d'un verd bleuâtre, on la fera revivre en y jettant de la Couperose avec une ou deux pincées de chaux éteinte à la main ; mais le tout dissous dans l'eau, avant que de le jetter dans la cuve.

Les nuances de couleur de cette cuve peuvent être variées à l'in-

fini, en augmentant ou diminuant la quantité d'eau de la seconde préparation; car l'on peut mettre sur une livre d'Indigo jusqu'à quatre-vingts pintes d'eau : pour lors elle sera extrêmement claire, & approchera de la nuance des cuves ordinaires de France, dont nous avons donné précédemment la maniere.

Voici encore la maniere de faire le Bleu de bon teint à froid, & qui peut s'appliquer avec le pinceau ou avec le moule sans cirer la Toile.

Autre Bleu.

Sur trois pintes d'eau de mare, de pluie ou de riviere, & non de fontaine, mettez une livre de Bois d'Inde, deux onces d'Alun de Rome; faites réduire le tout au moins à un tiers; ôtez le bois, & ajoutez-y deux onces de

Vitriol de Chypre en poudre, & faites-lui jetter un bouillon. On épaissit cette couleur avec de la poudre à poudrer, ou avec de l'Amidon. Plus l'Amidon sera épais, moins la couleur sera chargée; ainsi il faut qu'elle soit extrêmement chargée lorsqu'elle a bouilli.

On prépare la Toile, en la trempant dans une lessive faite d'une dissolution de Sel de Tartre, ou bien de Potasse, Soude, &c. Il faut que cette eau soit extrêmement chargée de Sel; & autant qu'elle en pourra dissoudre, étant un peu chaude ou tiede.

Il est tems de revenir à la Toile Peinte, & nous allons voir des pratiques qui en rendent la fabrication beaucoup plus prompte & plus facile.

Je ne crois pas qu'il y ait aucune fabrique de Toile Peinte en Europe, où on la travaille entierement à la plume & au pin-

ceau, de la maniere dont nous l'avons décrit dans le second chapitre : elles s'impriment presque toutes avec des planches & des contre-planches de bois, ou d'autres matieres. Ce que nous avons dit jusqu'à present n'en est pas moins utile ; car les Mordans & les couleurs sont les mêmes, soit qu'on travaille à la plume & au pinceau, ou qu'on imprime à la planche. D'ailleurs on est souvent obligé de réparer avec le pinceau ou avec la plume les fautes très visibles que laissent pour l'ordinaire les planches ; ainsi il étoit nécessaire d'en enseigner la pratique. Tout ce qu'il y a à changer aux couleurs & aux Mordans, lorsqu'on se sert de planches, c'est qu'on y doit mettre une plus grande quantité de Gomme, que lorsqu'on se sert du pinceau ; & par conséquent beaucoup plus que lorsqu'on travaille avec la plume.

En général, les couleurs & Mordans qu'on veut employer avec la planche, doivent avoir la confiftance d'un fyrop épais.

On prend un oreiller d'environ un pied & demi en quarré, & à-peu-près femblable à celui fur lequel on travaille à la dentelle : cet oreiller doit être rembourré de crin ou de bourre, ou de quelque chofe de pareil, & couvert d'une Toile cirée clouée à la planche qui eft la bafe de l'oreiller. On attache par deffus cette Toile cirée une feconde couverture qui doit être d'un gros drap, & qu'on doit changer à chaque différente couleur ou mordant qu'on emploiera ; & pour bien faire, on a plufieurs de ces couvertures de drap dont chacune fert toujours à la même efpece de mordant, ou de couleur ; & lorfqu'on s'en eft fervi, on a foin de les bien laver, parceque la Gomme en fe féchant,

les mettroit hors d'état de servir.

Lorsqu'on a attaché le morceau de drap sur l'oreiller, on prend avec une cuillier du mordant ou de la couleur, & on l'étend sur ce drap avec un morceau de Toile cirée pliée en plusieurs doubles : on tache d'imbiber le drap bien également, afin que la planche que l'on doit apliquer dessus ne se charge pas plus de couleur dans un endroit que dans l'autre. Tout étant ainsi disposé, & la Toile étant engallée, (*si l'on veut suivre la méthode énoncée dans le second chapitre, qui est celle qui est la meilleure pour la durée des couleurs, mais la plus longue par rapport au nombre d'opérations indispensables qu'elle demande dans l'exécution*), ou toute blanche après en avoir fait sortir l'apprêt, (*si on veut se servir des couleurs énoncées au commencement de ce chapitre*) ; on l'étend sur une table grande &

SUR LES TOILES PEINTES. 93
forte comme sont celles dont on se sert dans les cuisines, bien unie & bien rabottée. On cloue sur cette table une flanelle en double qui soit bien étendue & ne fasse aucun pli : c'est sur cette flanelle qu'on pose la Toile pour l'imprimer.

Si le dessein est plein & un peu matériel, les planches dont on se sert sont de tilleul, qui se coupe & se grave très aisément. On se sert pour cet effet de lancette, dont la pointe a été cassée & arrondie, que l'on emmanche sur un petit bâton rond, & avec cet outil, & quelques autres dont il est facile d'imaginer la figure, on suit le dessein qui a été précédemment tracé sur la planche avec de l'encre & une plume à écrire, & on enleve avec des ciseaux, des gouges, & autres pareils outils, tout le fond de la planche jusqu'à la profondeur de quatre à

cinq lignes, ne laissant en relief que les traits du dessein, ou les parties qui doivent porter la couleur sur la Toile, lesquelles on a tracées avec de l'encre, comme on vient de le dire.

S'il y a dans le dessein des feuilles, ou des fleurs qui aient une étendue considérable, on entaille les parties solides ou pleines de la planche, qui répondent à ces endroits, & on y incruste pour ainsi dire des morceaux de feutre, qui se chargent de la couleur beaucoup plus également que ne feroit une grande étendue de bois toute unie. Cela se pratique plus ordinairement pour les contre-planches que pour les planches, ainsi que nous allons l'expliquer. Une planche accommodée de la sorte, se nomme une planche chapaulée.

Lorsque la planche ne porte que le trait seul, ou le contour des

feuilles, des tiges, ou des fleurs, & que le deſſein a quelque délicateſſe, on fait les planches de poirier; ce bois eſt plus dur; il ſe coupe plus proprement, & eſt moins en danger de ſe fendre. On fait auſſi quelquefois des planches de buis pour des deſſeins d'une fineſſe extraordinaire; mais cela ne peut être d'uſage que pour la curioſité; parceque ces deſſeins ſi délicats demandent une attention infinie pour les imprimer, la couleur s'arrêtant à chaque inſtant dans les traits de la planche, & faiſant des fautes dans l'impreſſion ſi on n'a pas le ſoin de la nettoyer à chaque inſtant.

Couleur ſablée.

Il y a des Toiles Peintes dont le fond eſt ſablé; elles ſe font avec des planches d'une ſtructure particuliere. On y grave le deſ-

sein à l'ordinaire ; & pour former le sablé, ou le pointillé du fond, on y enfonce autant de petites pointes de fil de fer qu'il doit y avoir de points ; & pour que ces pointes soient également enfoncées, on se sert d'un outil qui porte un talon à environ quatre lignes de son extrémité ; ce qui est la longueur que l'on donne d'ordinaire à ces petites pointes. On fait porter le talon de cet outil sur le bout de la pointe qui doit être déja un peu enfoncée dans la planche, & on frappe sur la tête de l'outil jusqu'à ce que son bout touche la planche ; on peut être assuré alors que la petite pointe de fer que le talon conduit, est précisément enfoncé à la longueur qu'elle doit avoir : on les enfonce toutes de la même maniere, & par ce moyen il est impossible qu'elles ne soient pas toutes d'une hauteur parfaitement égale.

égale. Cela ne suffit pas encore pourtant, & le sommet de ces petites pointes ne sauroit être limé si également qu'il ne perce ou n'égratigne la Toile. Pour l'éviter, on fait fondre de la Poix résine, & on la verse toute chaude sur la gravure de la planche, qu'il faut pour cet effet tenir dans une situation horizontale. Cette Poix résine s'insinue entre toutes ces petites pointes, & lorsqu'elle est refroidie, elle les tient toutes assujetties les unes avec les autres : pour lors on prend un morceau de grès bien uni, ou une pierre à éguiser, & on en frotte toute la surface de la planche : cela acheve d'unir & de polir toutes ces petites pointes ; on fait ensuite chauffer la planche, la Poix résine se fond & s'en détache, & la planche est dans toute sa perfection. Toutes ces petites pratiques m'ont paru assez ingénieuses

pour mériter de trouver ici leur place ; j'en obmets néanmoins encore quelques-unes pour ne point tomber dans une longueur excessive. Il faut maintenant dire un mot des contre-planches.

Les contre-planches sont de secondes planches qui sont faites sur le même dessein que les premieres, mais qui ne portent pas aux mêmes endroits sur la Toile. Je m'explique. Supposons que l'on a imprimé sur la Toile tout le trait ou le contour d'un dessein avec une planche, & que ce trait soit noir, l'intérieur des fleurs qui doivent être rouges, ou de quelque autre couleur, est demeuré blanc ; la contre-planche est faite pour porter le mordant ou la couleur dans cet intérieur réservé par la premiere planche. Rien n'est si facile que de concevoir de quelle maniere on s'y doit pren-

dre pour graver ces contre-planches, & on sent combien il est nécessaire que les rapports soient exacts, sans quoi la couleur se trouve n'être pas contenue dans le trait ; c'est ce que l'on voit très souvent dans les Toiles Peintes communes, à cause de la vîtesse avec laquelle on y travaille, & du peu de soin qu'on y apporte. On a attention de laisser des repaires aux coins des planches & contre-planches, pour pouvoir placer ces contre-planches exactement sur le dessein de la planche qu'elle-même a imprimé sur la Toile ; & lorsque cela est fait avec exactitude, on a peine à s'appercevoir des repaires des planches & des contre-planches. On en a quelquefois trois ou même quatre pour le même dessein, suivant le nombre des couleurs qu'il doit y avoir sur la Toile ; mais ce que nous avons dit pour les unes,

doit servir pour toutes les autres.

Après avoir détaillé ce qui concerne les planches, il faut parler de la maniere d'imprimer. Ayant étendu, comme nous l'avons dit, la Toile sur une grande table rembourrée avec la flanelle, & après avoir bien imbibé de mordant ou de couleur le drap qui couvre l'oreiller, ou appuie à plusieurs reprises la gravure de la planche sur l'oreiller, afin qu'elle se charge bien également de la couleur; on se sert même d'une brosse pour en imbiber la planche la premiere fois, si l'on voit qu'elle ne prenne pas bien la couleur: on pose ensuite sur la Toile la planche ainsi chargée de couleur, & on frappe dessus deux ou trois coups avec un maillet rembourré avec du crin qu'on a recouvert par ses extrémités avec du drap, pour que le coup ne soit pas si sec, & ne casse à la continuité les plan-

ches, prenant bien garde que la planche ne saute ou ne fasse le moindre mouvement. On commence à imprimer par la gauche, parcequ'on a plus de commodité pour placer la planche exactement sur les repaires qui indiquent l'endroit où il la faut mettre.

Lorsque la piece est imprimée d'un bout à l'autre avec cette premiere planche que nous avons supposé ne prendre que le trait, on recommence par le même bout en se servant de la contre-planche à imprimer la seconde couleur, & on continue de la même maniere, en observant de faire toutes les préparations que nous avons prescrites à l'égard des Toiles qui se font à la plume & au pinceau, n'y ayant rien de différent à cet égard pour celles qui s'impriment. On aura grand soin de laver exactement les planches, & de les nettoyer avec une brosse

lorsqu'on s'en est servi, sans quoi elles se gâtent absolument : on les conservera dans un endroit qui ne soit point trop sec.

Les Toiles qui n'ont qu'une seule couleur se trouvent faites après la premiere impression, & il n'y a plus qu'à les laver & les apprêter. On en fait de très jolies de cette maniere, qui imitent parfaitement la broderie des Indes, en imprimant la Toile toute blanche & sans préparation avec la liqueur de ferraille ; mais il faut que la planche soit pleine, c'est-à-dire qu'elle ne porte pas simplement le trait, mais qu'elle forme toute l'épaisseur des tiges, des feuilles, & des fleurs. L'usage apprend une infinité d'autres pratiques par lesquelles on fait avec très peu de travail, des Toiles qui sont souvent beaucoup plus agréables que celles qui ont exigé bien de la peine, & pris beaucoup de tems.

Il y a quelque chose de particulier dans la fabrique des Toiles noires & blanches: il les faut d'abord engaller, ensuite les imprimer avec la liqueur de ferraille; mais si on s'en tenoit-là, il seroit impossible d'en blanchir le fond, il conserveroit toujours l'œil roux que lui a donné la Noix de Galle, & quelque tems qu'il demeure sur le pré, on ne parviendroit pas à emporter cette couleur. Il faut pour éviter cet inconvénient, après que la Toile a été engallée & imprimée, la bien laver comme nous l'avons dit, & la faire bouillir un demi quart-d'heure dans un bain de bois d'Inde & d'eau, cela rend le noir beaucoup plus foncé & plus velouté. Il est vrai que le fond de la Toile prend une couleur rougeâtre tirant sur le violet; mais en deux jours cette couleur est emportée sur le pré, & le fond de la Toile

devient d'une blancheur parfaite. Il ne laisse pas d'être singulier que l'impression de la Noix de Galle ne puisse être emportée, de quelque voie que l'on se serve, & que si elle est ensuite bouillie avec la Garence, la Cochenille, ou le bois d'Inde, ce qui augmente encore beaucoup la couleur, on vient à bout de l'enlever totalement, en l'exposant sur le pré, & l'arrosant comme nous avons dit. Remarquez que si on ne faisoit que mêler de l'infusion de Noix de Galle avec la liqueur de ferraille, & imprimer tout-d'un-coup en noir avec ce mélange, on ne réussiroit pas, & c'est encore là un des faits extraordinaires qui se rencontrent dans l'art de la Teinture; car l'infusion de Galle étant précédemment appliquée sur la Toile, la liqueur de ferraille qu'on y met ensuite, fait un noir très solide; mais si l'on mêle

ensemble ces deux liqueurs avant de les appliquer sur la Toile, quoique la couleur soit aussi noire en apparence, elle s'en va presque toute lorsque l'on vient à la laver, & il ne reste qu'un gris desagréable ; le fait est bien constant. On fait encore des Toiles noires & blanches, en les imprimant avec les planches de cuivre & du noir à l'huile ; on exécute par ce moyen des desseins d'une finesse & d'une beauté admirable, mais les Toiles ne peuvent pas être savonnées, & d'ailleurs ce travail n'est proprement qu'une impression & une gravure en Taille-douce, de même qu'on imprime quelquefois les Theses ou les Cartes de Géographie sur du satin, & cela n'a aucun rapport à la Teinture, ni à la fabrique des Toiles Peintes ordinaires qui fait une des plus belles parties de cet Art.

Couleur de Fayence, ou Bleu & Blanc.

Il reste encore à parler des Toiles Bleues & Blanches, qui sont très communes, & dont la fabrique est encore différente de tout ce que nous venons de rapporter. On se sert pour les faire de planches d'étain, ou plutôt de planches d'un métal composé d'une partie d'étain & de deux parties de plomb, afin qu'il soit plus dur, & que les planches soient plus long-tems en état de servir. On commence par graver en bois le modele de la planche qui doit être en plomb; on imprime dans du sable cette planche de bois, & on jette sur ce sable le métal fondu; on a soin de former à cette planche une main pour la tenir avec plus de facilité (c'est une précaution que l'on doit prendre

aussi à l'égard des planches de bois, quoique nous n'en ayons pas averti). Les planches étant fondues, on les répare avec un ciseau, parcequ'il est rare qu'il ne se fasse pas quelque faute dans la fonte ; on a un vaisseau de fer blanc assez grand pour y introduire la planche dont on veut se servir ; ce vaisseau est contenu dans un autre plus grand plein d'eau, & qui est sur le feu ; cela fait fondre la cire qu'on a mise dans le premier vaisseau, & la tient dans le degré de chaleur convenable pour l'employer. Au niveau de la surface de cette cire fondue, on ajuste d'une façon stable un chassis garni d'une Toile fine bien tendue ; cette Toile s'imbibe de la cire fondue & empêche qu'on n'y plonge la planche trop avant ; on appuie donc également la planche de métal sur cette Toile tendue, & on la porte sur-le-champ

sur la Toile préparée pour imprimer, qui doit être sur une table garnie de sable, pour empêcher la cire de s'étendre. La piece de Toile étant imprimée de la sorte d'un bout à l'autre, on la teint dans la cuve d'Indigo à froid, comme nous l'avons dit plus haut.

On fait ces sortes de Toiles Peintes en Hollande d'une maniere encore différente; on ne se sert que des planches de bois, & au lieu de cire on emploie une espece de colle épaissie avec de la craie; lorsque cette composition est seche, la Toile peut être plongée à plusieurs reprises dans la cuve à froid, sans qu'elle se détache, ou qu'elle soit pénétrée par le bain de la cuve; on lave ensuite la Toile dans l'eau tiede, & la composition s'en va très facilement.

Voilà, à ce que je crois, toules principales opérations qui con-

cernent l'Art de faire la Toile Peinte; si j'en ai obmis quelques-unes, c'est qu'elles ne sont pas venues à ma connoissance, ou qu'elles sont de si peu de conséquence, que celui qui voudra s'y appliquer les suppléera sans peine, ou imaginera des pratiques équivalentes. Je crois que les opérations singulieres & les faits que j'ai rapportés ayant une si étroite liaison avec ce qu'il y a de plus difficile dans la Teinture, on en pourra tirer des lumieres pour la perfectionner, surtout lorsque les Physiciens se trouveront à portée de pouvoir en faire le sujet de leurs recherches.

F I N.

TABLE DES CHAPITRES.

CHAPITRE PREMIER. *De la maniere dont la Toile Peinte se fabrique aux Indes,* page 11

CHAP. II. *De la maniere dont se fabrique la Toile Peinte en France, &c.* 40

CHAP. III. *De la maniere d'appliquer les couleurs sur la Toile Blanche, telle qu'on l'exécute en Hollande & en Allemagne,* 78

Fin de la Table des Chapitres.

TABLE
POUR LES MORDANS,
ET DIFFERENTES COULEURS:

S A V O I R,

Mordans & Couleurs durables.

M A N I E R E *de faire la cuve*
 d'Indigo à Pondichery, pag. 38
Faire le Noir, 46
Faire le Rouge obscur, 48
Autre Mordant obscur, 49
Le Garençage, 52
Le Rouge clair, 55
Le Violet, 56
La couleur de Pourpre, ibid.
Le Gris-de-lin, 57
Deuxieme Garençage, 60
Cuve d'Inde, 68
Le Jaune clair, *& le Verd*, 70
Verd brun ou olive, *& couleur de*
 Tabac d'Espagne, 71

TABLE.

Couleurs moins durables.

Faire le Noir,	78
Faire le Rouge,	79
Faire le Bleu,	ibid.
Faire le Verd,	80
Faire le Violet,	81
Cuve d'Angleterre,	86
Autre Bleu,	88
Faire la couleur sablée,	95
Couleur de Fayence, ou Bleu & Blanc,	106

Fin de la Table.

www.ingramcontent.com/pod-product-compliance
Lightning Source LLC
Chambersburg PA
CBHW071406220526
45469CB00004B/1179